培養孩子的藝術氣息

就從 **小普羅藝術叢書** 開始!!

·我喜歡系列·

這是一套教導幼齡兒童認識色彩的藝術叢書，期望在幼兒初步接觸色彩時，能對色彩有正確的體會。

我喜歡紅色	我喜歡棕色	我喜歡黃色	我喜歡綠色	我喜歡藍色	我喜歡白色和黑色

·創意小畫家系列·

這是一套指導小朋友如何使用繪畫媒材的藝術圖書，不僅介紹了媒材使用的基本原則，更加入了創意技法的學習，以培養小朋友豐沛的想像力與創造力。

蠟筆	水彩	色鉛筆	粉彩筆	彩色筆	廣告顏料

針對各年齡層的小朋友設計，
讓小朋友不僅學會感受色彩、運用各種畫具及基本畫圖原理
更能發揮想像力，成為一個天才小畫家！

恐龍大帝國

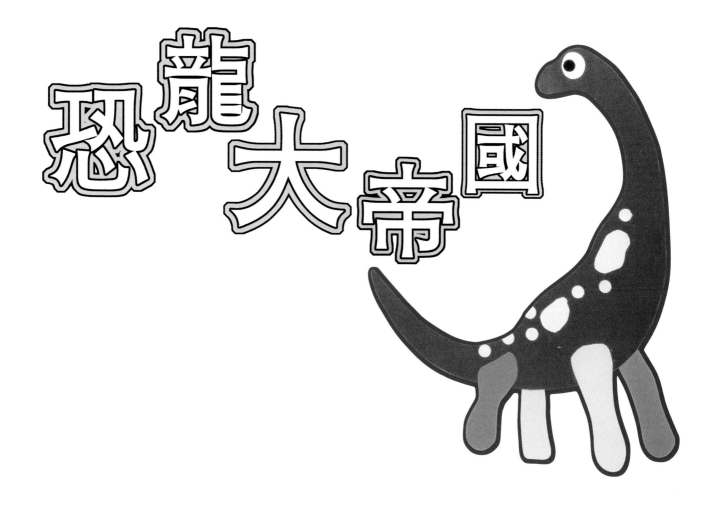

三民書局

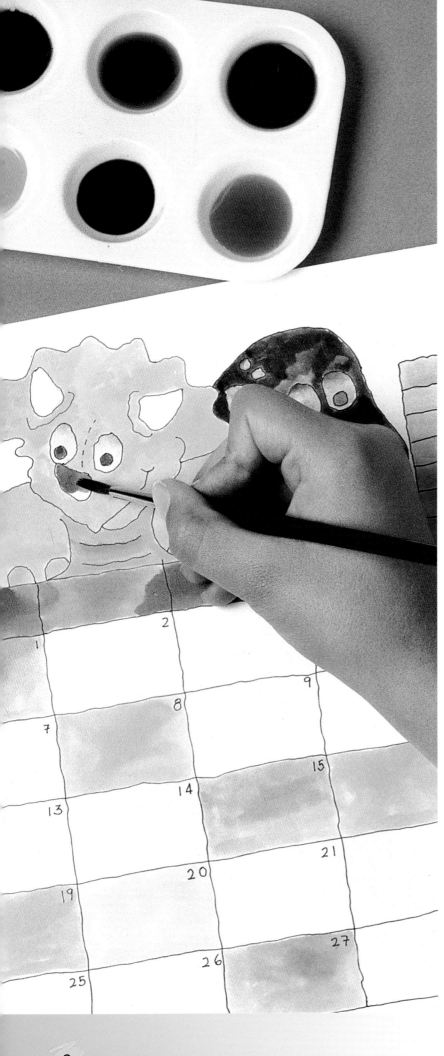

好朋友的聯絡簿

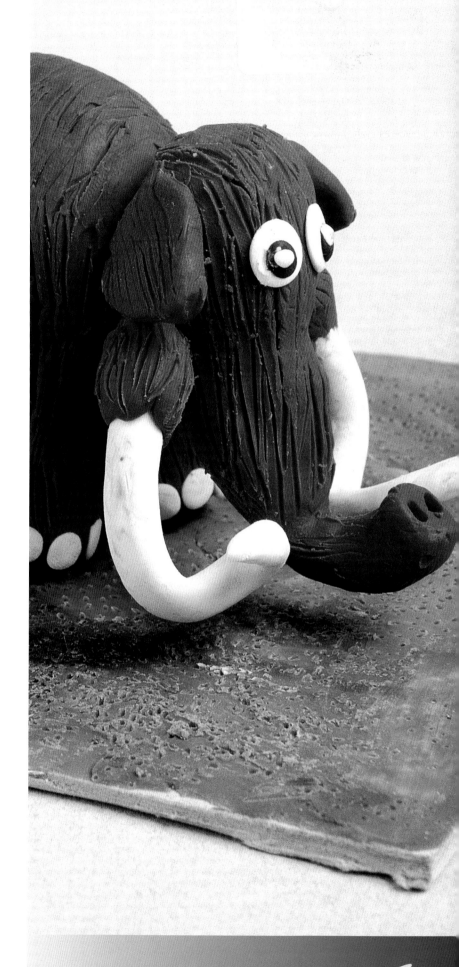

1 奇特的彩色嚙齒獸

準備的材料：

一張 A4 素描紙、一支鉛筆、一盒彩色蠟筆、一支水彩筆、痱子粉、一支錐子、一罐墨汁。

1. 用透明紙將第 28 頁所附的嚙齒獸圖案描下來。

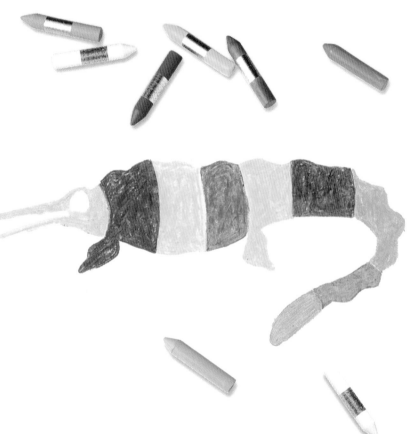

2. 利用蠟筆將整隻嚙齒獸的身體塗上顏色，記得嚙齒獸的眼睛和嘴巴的部分要用白色的蠟筆塗喔！

3. 接著用手指頭沾取一些痱子粉塗在已經塗上顏色的嚙齒獸身上，這樣可以將蠟筆顏料裡的油脂吸掉，如此一來，你就可以在上面均勻的塗上一層墨汁了。

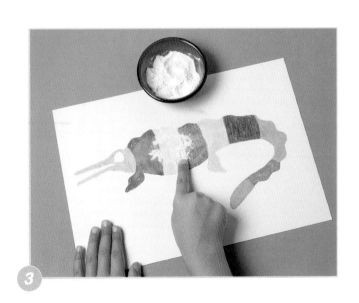

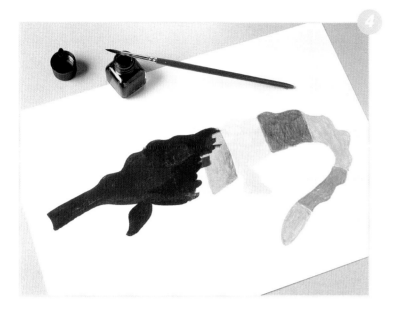

4. 接下來就可以用水彩筆沾上墨汁，記得整隻囓齒獸的身體都得塗上墨汁喔！

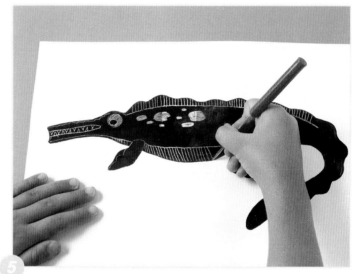

5. 等到墨汁完全乾了之後，你就可以拿一支錐子，在任何你想要露出蠟筆顏色的地方刮一刮，藏在墨汁底下的顏色就會跑出來了。

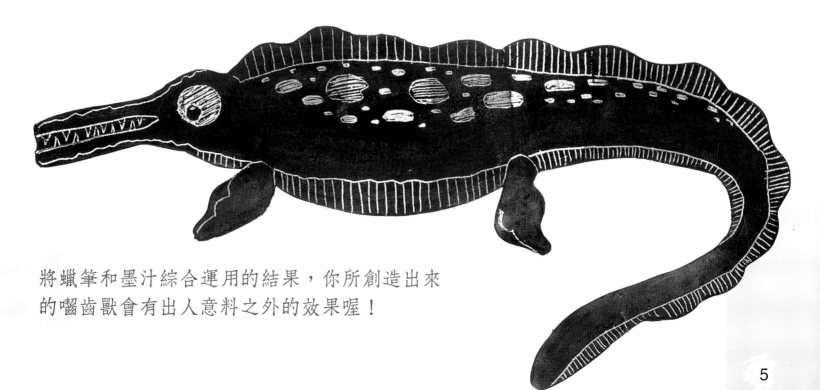

將蠟筆和墨汁綜合運用的結果，你所創造出來的囓齒獸會有出人意料之外的效果喔！

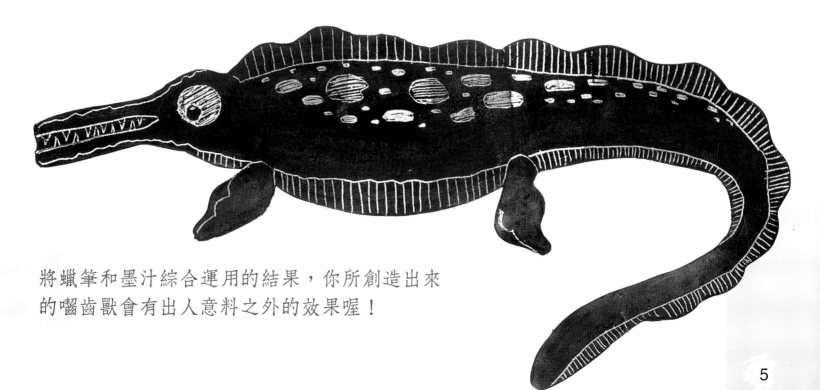

恐龍大帝國

2 永恆的月曆

準備的材料：
一張 A4 素描紙、一支鉛筆、一
支細字黑色簽字筆、一盒水彩、
一支水彩筆、一張透明貼片。

1. 用描圖紙將第 29 頁上的月
曆圖樣描下來，記得每個格
子的線條都得描下來，接著
利用細字黑色簽字筆將每個
線條都重新描過一遍。

2. 在右上角的小格子裡，
分別寫上從一月到十二月
每個月份的天數，如果覺
得這樣還不夠清楚的話，
你也可以把月份寫上去。

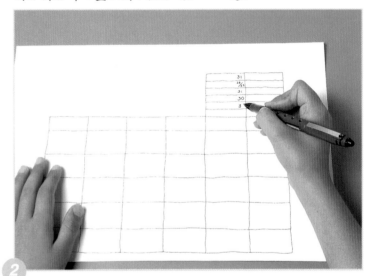

3. 接著就如圖片所示，先
用水彩替下面的格子上顏
色，接下來由左往右、由
上往下，用簽字筆在每個
格子裡分別寫上從 1 到 31
的數字。

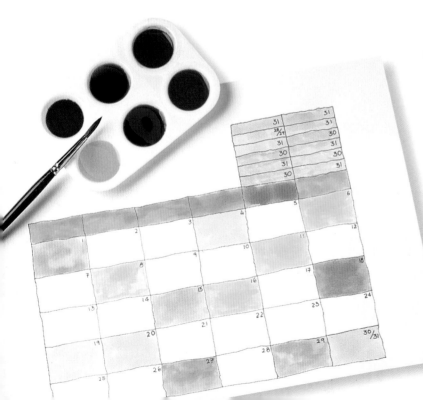

4.你還可以在月曆的空白處，先用鉛筆畫上一些恐龍作為裝飾，畫好之後再用簽字筆把線條重新描一遍，然後再用水彩塗上你所喜歡的顏色。

5.接著找一位長輩幫忙，在你已經畫好的月曆上，覆蓋一塊透明貼片，這樣一來，你就可以在上面反覆寫字或畫圖了。

利用水性的彩色筆或白板筆來寫字，因為這樣你才可以一直在上面擦掉了再寫，寫了再擦掉喔！

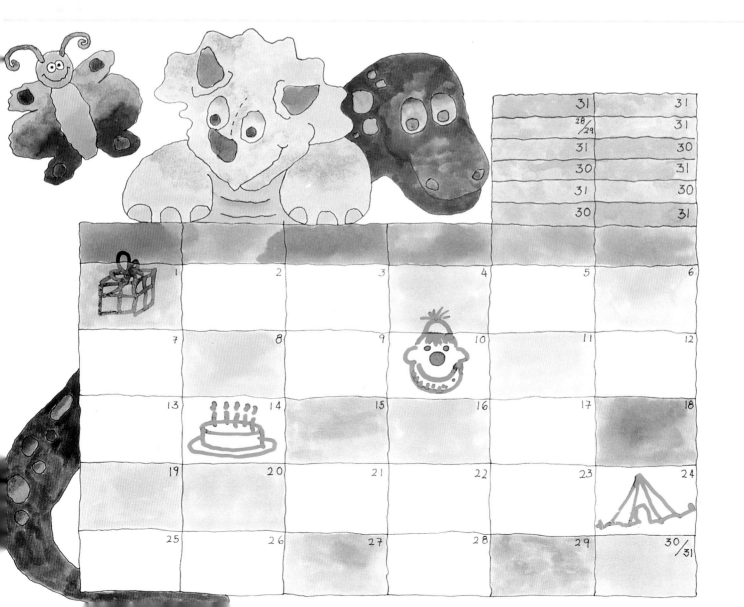

3 原來霸王龍並不是真的很兇暴呢

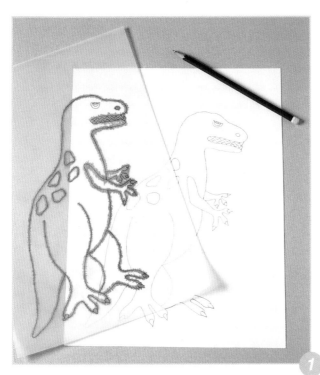

1. 你可以利用第 9 頁所附的圖案作為範本（直接描圖或影印均可），並輕輕的用鉛筆將霸王龍的輪廓線描到素描紙上。

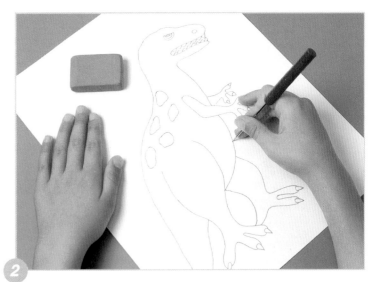

2. 接著用錐子把輪廓線重新描過一遍，記得描的時候要稍微用點力，這樣才可以留下凹痕。接著以同樣的方法將霸王龍身上的斑點、皮膚上的皺紋、牙齒和眼睛都描過一遍。

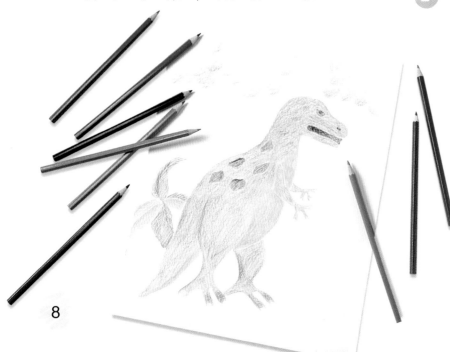

3. 用同樣的方法畫上背景中的風景和雲彩，還有記得在上面畫上一些代表下雨的斜線。接著用橡皮擦將所有的鉛筆線擦掉，再用色鉛筆塗上顏色就算完成了。

在你用錐子重新描過輪廓線的地方就不會有顏色,實際上,那是因為色鉛
筆的顏色沒有辦法塗到這些凹下去的線條裡,這種特殊效果很有趣吧!

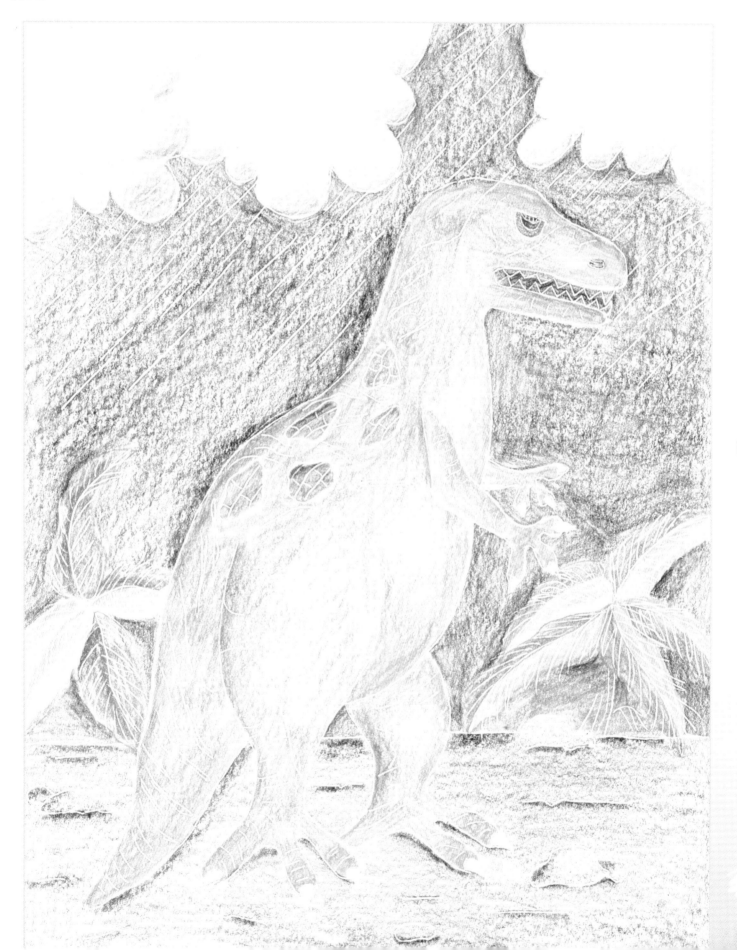

恐龍大帝國

4 這些美麗的彩色紙是為誰準備的呢？

準備的材料：
各種彩色素描紙、一支鉛筆、一把剪刀、一條口紅膠、一個打孔機。

1. 你可以利用第 12-13 頁所附的圖案作為範本（直接描圖或影印均可），並將雷龍以及背景上的每個部分都分開來，再各別將它們的輪廓線描到一張素描紙上面。

2. 將上述每個部分分別描到一些顏色鮮豔的彩色紙上，再沿著輪廓線剪下來。當你在剪太陽的輪廓線時，最好是一邊剪一邊轉動紙張，而不是轉動你手上的剪刀，因為這樣一會比較好剪。

3. 接著在每片棕櫚葉上剪出一些線條，剪的時候是從葉片的下面往上剪，千萬記得不可以將整個葉片剪斷喔！

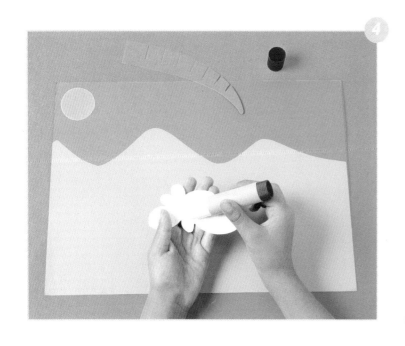

4. 選一張藍色的紙當作天空，接著在上面貼上綠色的山，然後貼上太陽、雲朵，以及棕櫚樹的樹幹。

5. 將雷龍分別處理：在牠的身體背後先貼上兩條腿，再將另外的兩條腿貼在身體前面。順便貼上身體上的大斑點，還有也要貼上眼白的部分喔！

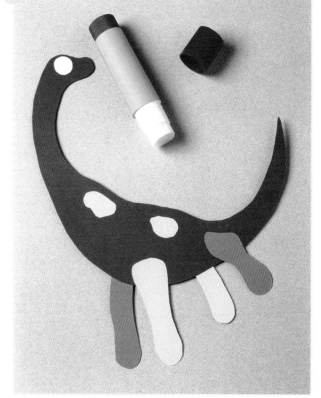

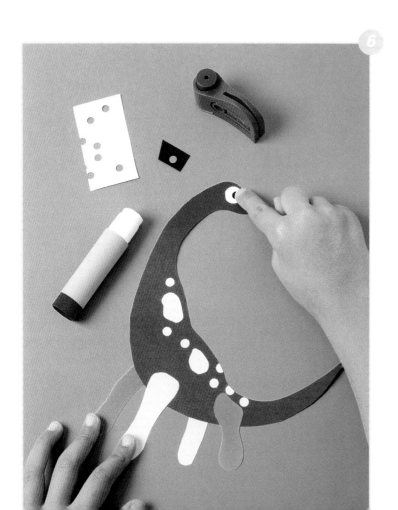

6. 接著用打孔機剪下一些粉紅色的小圈圈來充當牠身上的小斑點，還要剪下一塊黑色的小圈圈來作為眼睛上的黑色瞳孔，並分別將它們貼在適當的位置上面。

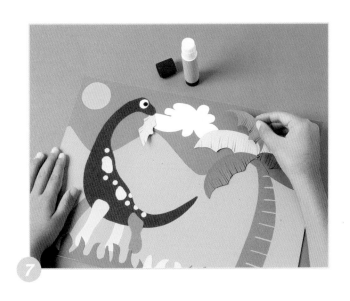

7.接下來，將雷龍貼在背景上。最後，貼上地面上的小草及棕櫚樹的葉子，只要將靠近樹幹的部分貼牢即可，因為這樣一來，我們就可以感覺到棕櫚樹的葉子正迎風搖曳著呢！

現在，你的雷龍就可以拿這一棵美麗的棕櫚樹來當作美食享受了。

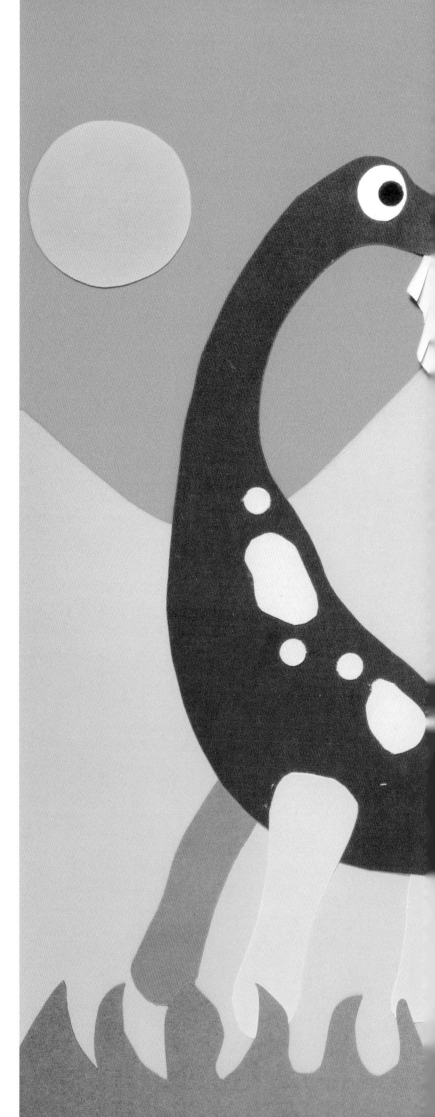

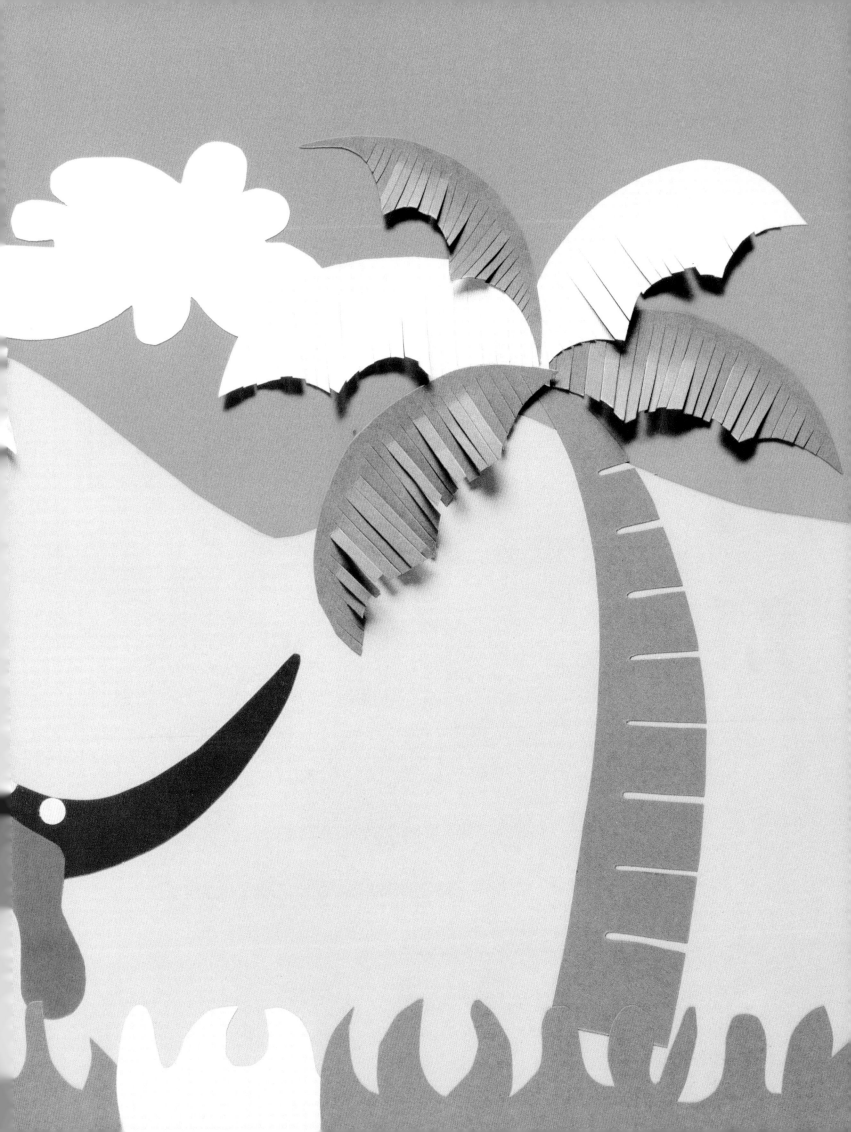

5 兇猛殘暴的長毛象？實際上只是一團紙黏土

準備的材料：
棕色、綠色、白色以及黑色的紙黏土、一些牙籤、一支錐子、一條草繩、一片三夾板。

1. 將一塊棕色的紙黏土搓揉成一顆小圓球，再從一頭小心的拉一拉，直到形狀變成橢圓形為止，這個橢圓形就是你的長毛象的身體。

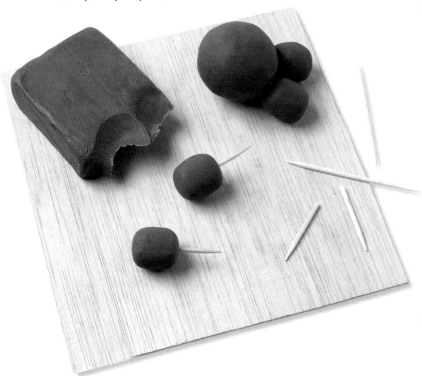

2. 將四根牙籤的一頭分別包上一小坨的棕色紙黏土，然後再將它們插到長毛象的身體上面，因為它們是用來充當長毛象的四條腿的。然後再將它放在三夾板上。

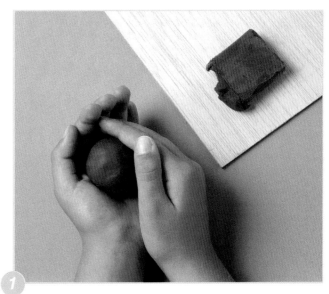

3. 至於長毛象的頭，還是用一塊棕色紙黏土去捏，要將它捏成喇叭的形狀，再用一根牙籤作為輔助工具，將長毛象的頭部串聯到牠的身體上。接著，在牠的頭部的兩邊各貼上一小片壓得扁扁的小圓片（還是用棕色紙黏土作為材料），這兩個小圓片就是長毛象的耳朵。

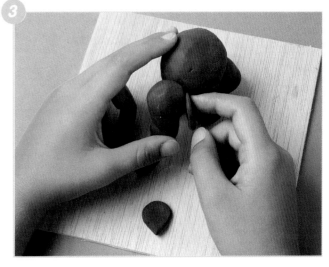

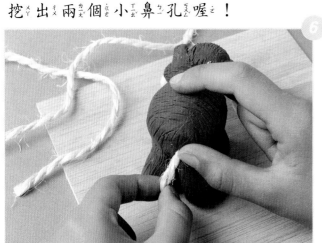

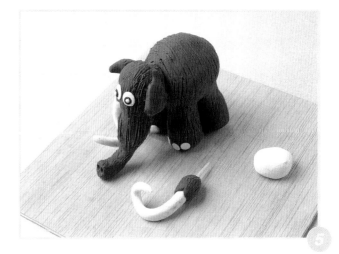

4.接著用一支錐子在長毛象身上刮，刮出來的痕跡就是長毛象身上的毛，記得還要在長毛象鼻子上面挖出兩個小鼻孔喔！

5.接下來，用黑色和白色的紙黏土做出長毛象的眼睛、腳指甲，還有牠的兩根象牙，也別忘了牠的象牙是尖尖彎彎的喔！

6.再剪下一小段的草繩，並將草繩黏在長毛象的屁股上面充當牠的尾巴。

在板子上面黏上一層綠色的紙黏土，這樣就可以做出在草地上的大象的祖先了。

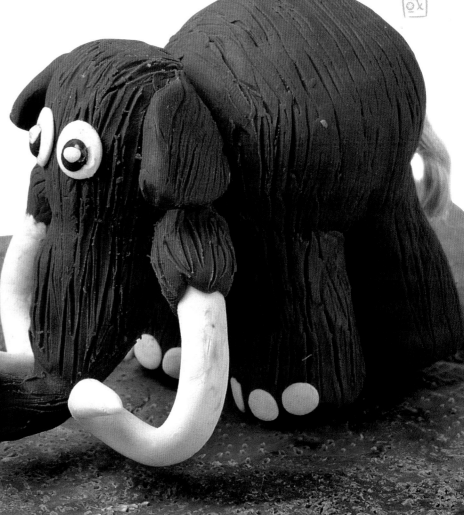

6 你懂得守住祕密嗎？

準備的材料：
一張 A3 的藍色素描紙、一支鉛筆、
一盒彩色筆、一把剪刀。

1. 你可以利用第 30 頁所附的圖案作為範本，並將它描在待會兒用來做三角犄龍的素描紙上。

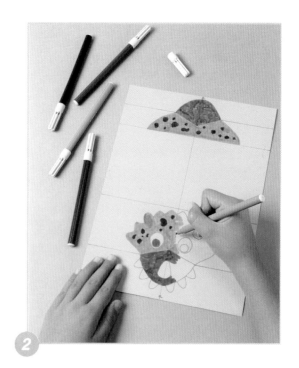

2. 接著再用彩色筆將三角犄龍的頭部和下面的嘴巴塗上顏色。

3. 將紙張沿著中間線 (a-a) 對摺，然後再用剪刀將上面和下面的嘴巴都沿著輪廓線剪下來。

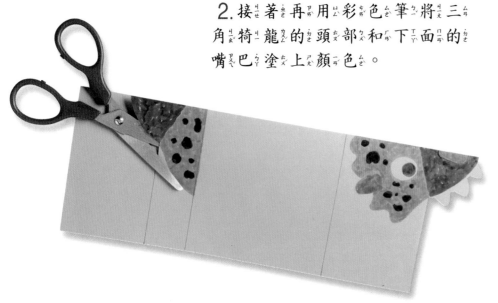

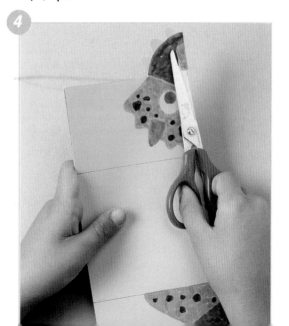

4. 接著再用剪刀的尖端，小心翼翼的把嘴巴上面的角剪開來，剪到只剩下根部還和嘴巴相連就可以了。

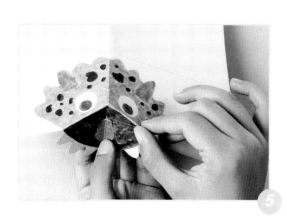

5.從上面往下面沿著虛線摺出摺痕，要點在於將牠的嘴巴向外摺，然後再摺 b-b 和 c-c 兩條線出來。

6.再將整張素描紙打開，將三角特龍的牙齒往下摺，並在裡面寫上或畫上任何你想要寫、想要畫的東西。

7.再將三角特龍的角往外摺成翹起來的樣子。

就在你將這張卡片打開和摺起來之間，你的祕密就會露出來喔！

恐龍大帝國

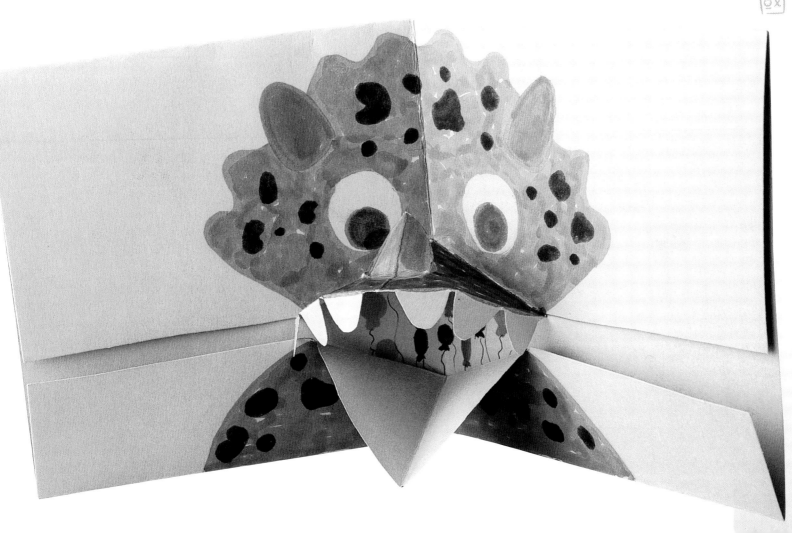

7 到一個有趣的公園玩玩如何？

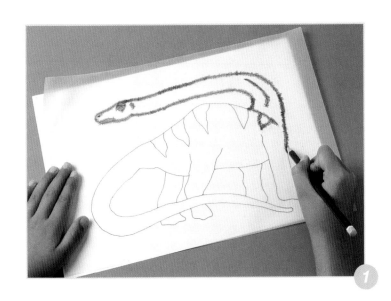

準備的材料：
一張 A4 素描紙、一支鉛筆、一塊橡皮擦、一盒彩色筆、一盒水性色鉛筆、一支油性細字簽字筆、一支水彩筆、一個裝水容器。

1. 利用第 20–21 頁所附的梁龍圖案作為範本，並將它描到素描紙上面。

2. 用鉛筆畫上梯子、繩子，以及鞦韆，並且根據你個人的想像力，畫上一些正在遊玩、懸吊、攀爬的小孩子。畫好了之後，再用油性細字簽字筆將所有的輪廓線描過一遍。

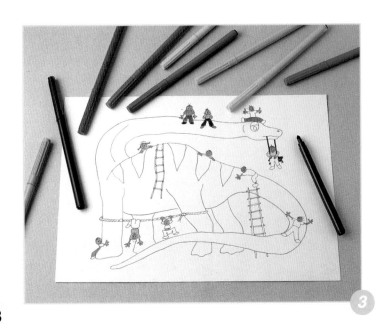

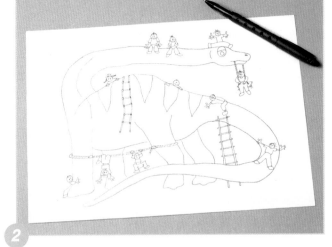

3. 再用色彩比較鮮豔的彩色筆替畫面中的小孩子，還有他們所穿的衣服，通通塗上顏色。

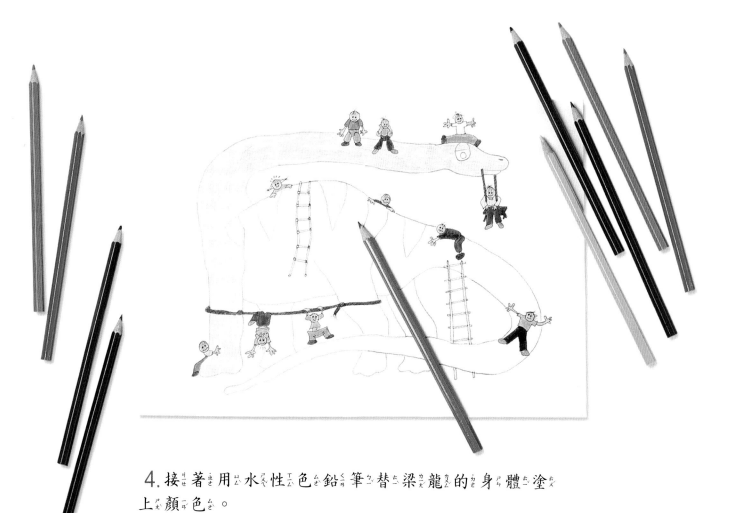

4. 接著用水性色鉛筆替梁龍的身體塗上顏色。

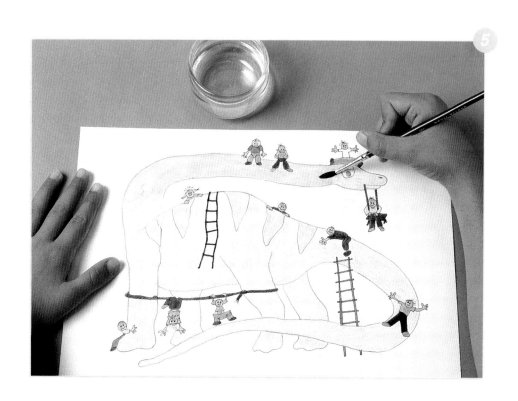

5. 再用一支稍微沾濕的水彩筆將梁龍身上塗的顏色給暈開來。

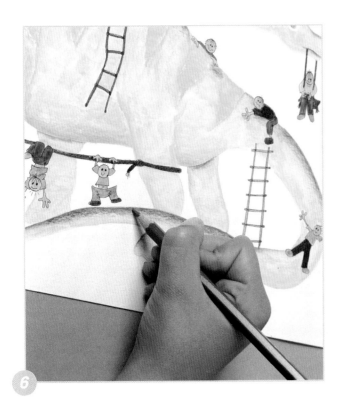

6. 等到上面所畫的顏色都完全乾透了之後，你就可以用同樣的顏色加強某一些地方的色調，也就是說把它畫得比較暗沉一些，但這次就不需要再用水暈塗一遍了。

瞧!小朋友們正與梁龍快快樂樂的玩在一起呢!

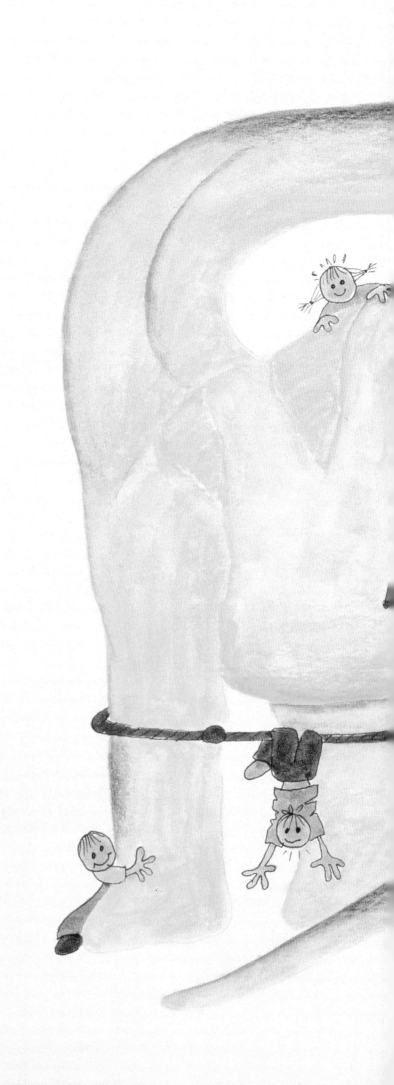

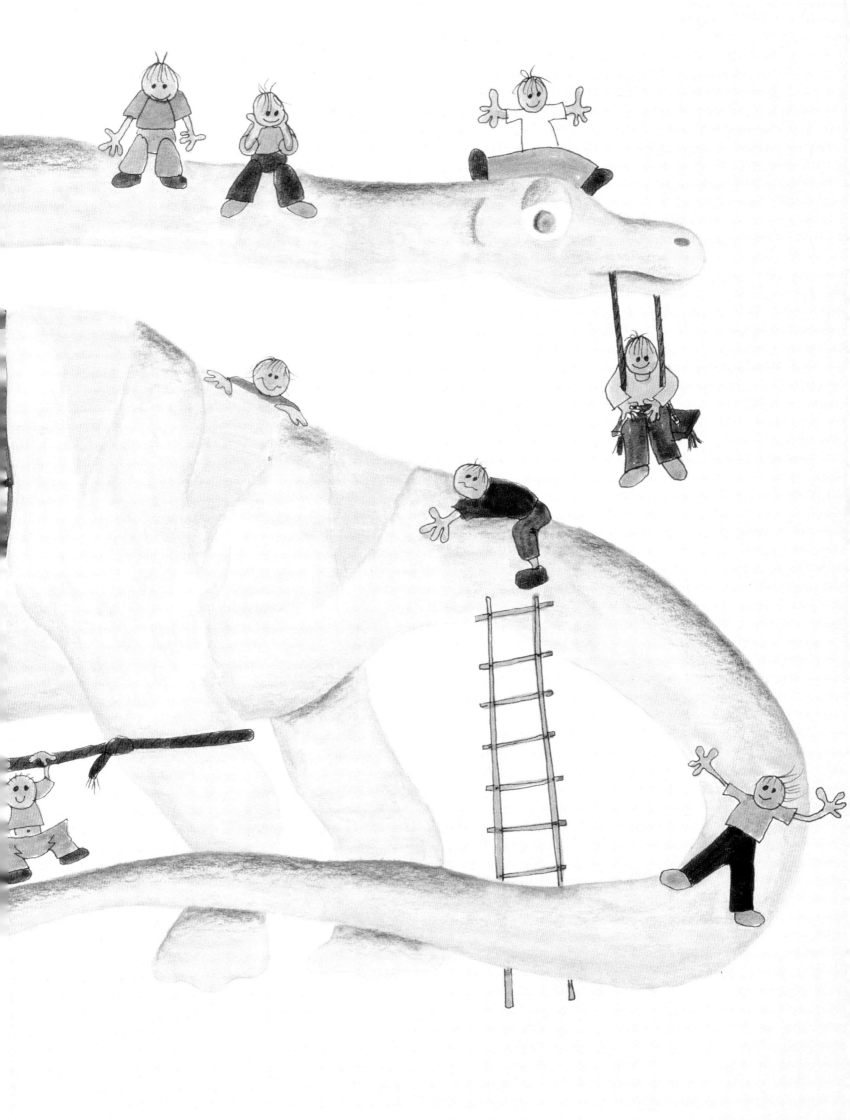

8 表情豐富的原始人

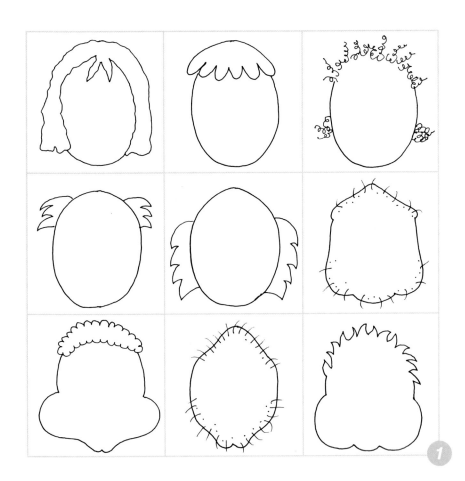

準備的材料：

數張 A4 白色素描紙、一支鉛筆、一塊橡皮擦。

1. 利用左邊所附的圖案作為藍本，先將它們放大，再將當中你比較喜歡的圖形描下來。

2. 在你所選出來的臉形裡面，加上你為它選擇的眼睛造形。

3. 接著在它的眼睛下面，選一個鼻子的造形畫上去。

4. 接著再將你所選擇的嘴巴造形描下來放到它的鼻子下面。

④

5. 最後，只要替原始人選擇一對適當的耳朵畫上去就可以了。

⑤

只要在每個階段都選擇一些不一樣的造形，再將它們重新組合起來，你就可以畫出幾十種不同的原始人了喔！

9 優ㄧㄡ游ㄧㄡˊ水ㄕㄨㄟˇ中ㄓㄨㄥ的ㄉㄜ蛇ㄕㄜˊ頸ㄐㄧㄥˇ龍ㄌㄨㄥˊ

準備的材料：
一張 A4 白色素描紙、一支鉛
筆、一塊橡皮擦、一盒色鉛筆、
一把尺。

1. 以ㄧˇ第ㄉㄧˋ 31 頁ㄧㄝˋ所ㄙㄨㄛˇ附ㄈㄨˋ的ㄉㄜ蛇ㄕㄜˊ頸ㄐㄧㄥˇ龍ㄌㄨㄥˊ圖ㄊㄨˊ
案ㄢˋ作ㄗㄨㄛˋ為ㄨㄟˋ紙ㄓˇ形ㄒㄧㄥˊ， 並ㄅㄧㄥˋ用ㄩㄥˋ鉛ㄑㄧㄢ筆ㄅㄧˇ將ㄐㄧㄤ牠ㄊㄚ
的ㄉㄜ輪ㄌㄨㄣˊ廓ㄎㄨㄛˋ線ㄒㄧㄢˋ描ㄇㄧㄠˊ下ㄒㄧㄚˋ來ㄌㄞˊ。

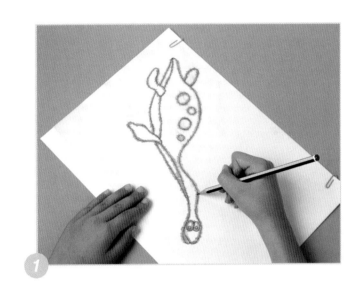

2. 再ㄗㄞˋ用ㄩㄥˋ鉛ㄑㄧㄢ筆ㄅㄧˇ， 將ㄐㄧㄤ背ㄅㄟˋ景ㄐㄧㄥˇ裡ㄌㄧˇ的ㄉㄜ
其ㄑㄧˊ他ㄊㄚ圖ㄊㄨˊ案ㄢˋ畫ㄏㄨㄚˋ出ㄔㄨ來ㄌㄞˊ。

3. 接ㄐㄧㄝ著ㄓㄜ用ㄩㄥˋ一ㄧˋ把ㄅㄚˇ尺ㄔˇ， 在ㄗㄞˋ素ㄙㄨˋ描ㄇㄧㄠˊ
紙ㄓˇ上ㄕㄤˋ面ㄇㄧㄢˋ畫ㄏㄨㄚˋ出ㄔㄨ一ㄧˋ條ㄊㄧㄠˊ條ㄊㄧㄠˊ相ㄒㄧㄤ互ㄏㄨˋ平ㄆㄧㄥˊ
行ㄒㄧㄥˊ的ㄉㄜ斜ㄒㄧㄝˊ線ㄒㄧㄢˋ， 這ㄓㄜˋ些ㄒㄧㄝ線ㄒㄧㄢˋ條ㄊㄧㄠˊ可ㄎㄜˇ以ㄧˇ
作ㄗㄨㄛˋ為ㄨㄟˋ你ㄋㄧˇ接ㄐㄧㄝ下ㄒㄧㄚˋ來ㄌㄞˊ畫ㄏㄨㄚˋ顏ㄧㄢˊ色ㄙㄜˋ時ㄕˊ的ㄉㄜ
參ㄘㄢ考ㄎㄠˇ線ㄒㄧㄢˋ條ㄊㄧㄠˊ。

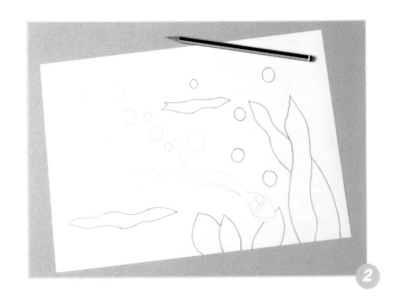

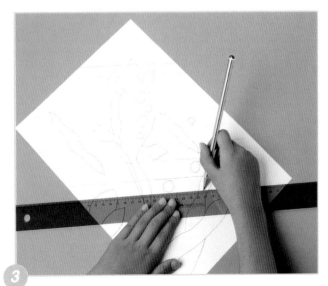

4. 沿著剛剛所畫出來的平行斜線，用色鉛筆將圖案裡的每個部分，以相互平行的斜線畫上各種顏色。必須注意的是，最好每一條線條的粗細都差不多。

5. 在畫完了所有你想要畫上的顏色之後，最後記得要小心翼翼的將殘留的鉛筆線條用橡皮擦擦掉，千萬要小心，不要連顏色的線條也擦掉喔！

只要記得隨時將你的鉛筆筆尖削一削，你就可以輕易的畫出看起來粗細都一樣的線條喔！

10 你夢中的恐龍是什麼樣子的呢？

1. 利用第 27 頁的圖片，將面具的形狀描下來。

準備的材料：

一張 A4 白色素描紙、一段橡皮繩、一支鉛筆、一塊橡皮擦、一塊海綿、一把剪刀、一支水彩筆、一盒廣告顏料、一支錐子。

2. 用咖啡色的廣告顏料畫恐龍頭上的角，牠的嘴巴則改用黑色的廣告顏料去畫。

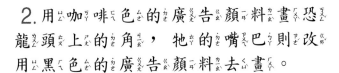

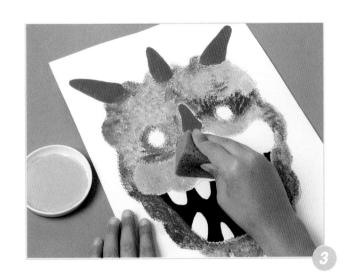

3. 再用一塊乾的海綿沾上淡綠色和深綠色的廣告顏料，替整個恐龍的頭部塗上顏色。至於恐龍嘴巴的上半部，還是用海綿沾取淡綠色和咖啡色混合出來的顏色去塗。

4. 接著用黑色廣告顏料畫上恐龍的鼻孔。然後，將整個面具沿著輪廓線剪下來，再用一支錐子沿著恐龍眼睛的輪廓線穿洞，並且在面具的兩端各自穿上一個小洞，這樣才能夠將橡皮繩穿過去。

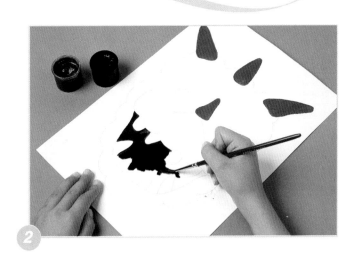

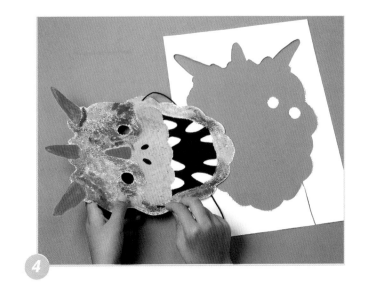

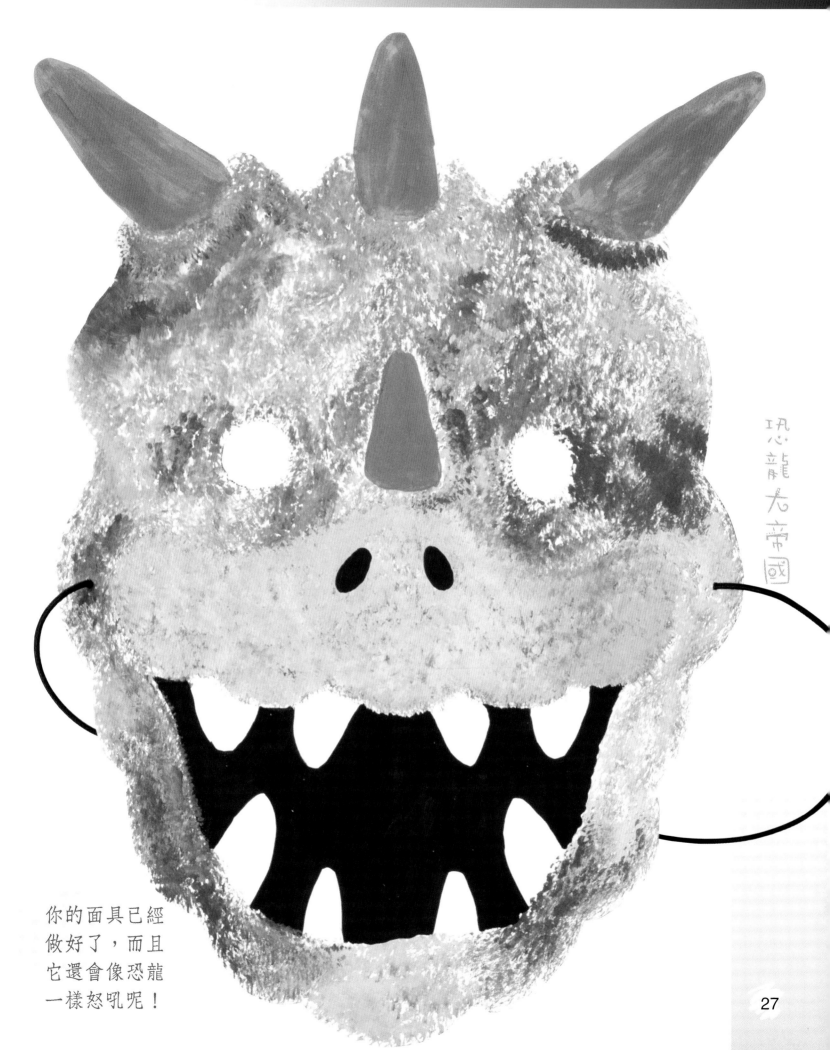

你的面具已經
做好了,而且
它還會像恐龍
一樣怒吼呢!

奇特的彩色囓齒獸

4–5頁

4–5頁

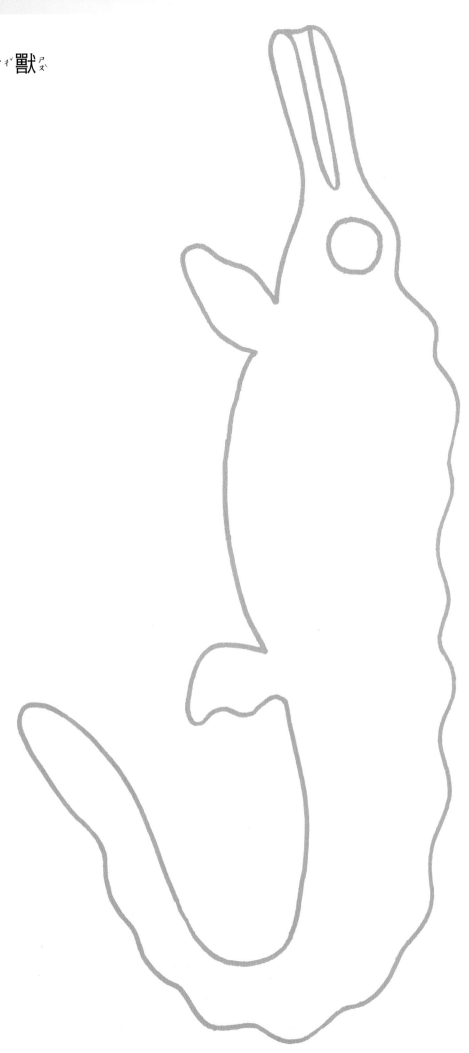

如何描好圖案

你要準備：
描圖紙一張、鉛筆。

- 把描圖紙放在你要描繪的圖案上，用鉛筆順著圖案的輪廓線描出來。

- 將描圖紙翻面，再用鉛筆把看得到線條的部分或整個圖案都塗黑。

- 把描圖紙翻正，放在你要使用的卡紙上，再用鉛筆描出圖案的線條。

現在你的圖案已經描繪出來了，可以進行下一個步驟囉！

永恆的月曆　　6-7 頁

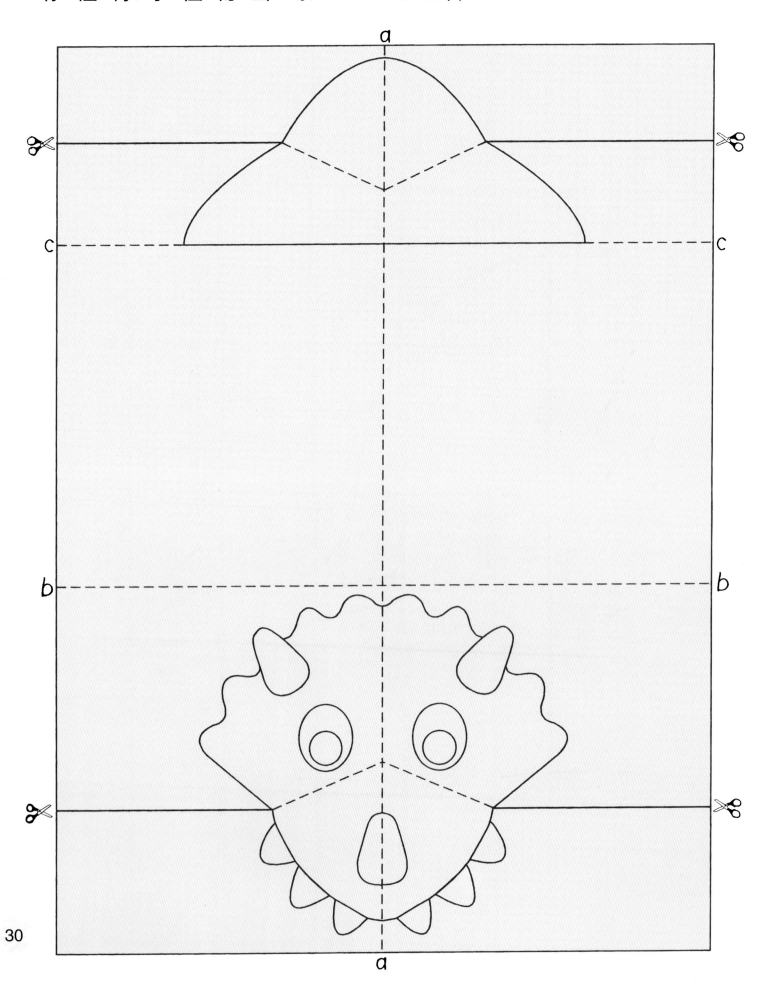

優‑游‑水‑中‑的‑蛇‑頸‑龍　　24–25 頁

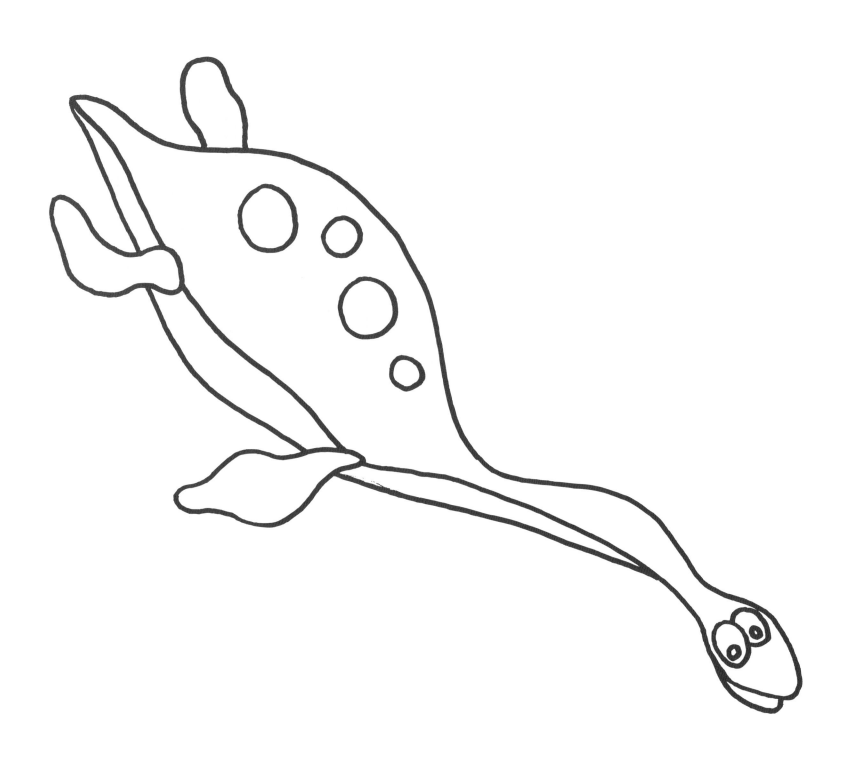

三個貼心的小建議

- 在開始著手讓你的孩子做這些創造練習之前,最好先確認他的興趣以及認知程度,這樣才能夠避免讓他覺得某些練習很無趣,或者過度勉強他做遠超出他的能力所能勝任的努力。

- 孩子必須學習整理自己的用具和材料,並且每一次做完練習之後,都懂得將工作環境回復到先前的樣子,尤其是必須懂得將練習過程中弄髒的東西清洗乾淨。這樣一來,不只他的用具壽命會比較長,更重要的是能保持練習空間的乾淨,而且隨時都可以再作為新練習的適當環境。

- 必須教導你的孩子不要浪費用具和材料。例如,當他覺得畫壞了一張素描,最好教他要懂得利用紙張空白的背面重新畫一張,不要一下子就給他另外一張全新的紙。

透過素描、彩繪、拼貼……等活動
來豐富小孩的創造力

恐龍大帝國

遨遊天空的世界

海底王國

森林之王

動物農場

馬丁叔叔的花園

森林樂園

極地風光

國家圖書館出版品預行編目資料

恐龍大帝國 / Pilar Amaya著;陳淑華譯.－－初版一
刷.－－臺北市：三民，2004
　　面；　　公分－－(小普羅藝術叢書. 我的動物朋
友系列)
譯自：Tierra de Gigantes
ISBN 957－14－3965－7　（精裝）

1.美勞

999　　　　　　　　　　　　　　　　92020940

網路書店位址　http://www.sanmin.com.tw

Ⓒ　恐 龍 大 帝 國

著作人　Pilar Amaya
譯　者　陳淑華
發行人　劉振強
著作財
產權人　三民書局股份有限公司
　　　　臺北市復興北路386號
發行所　三民書局股份有限公司
　　　　地址／臺北市復興北路386號
　　　　電話／(02)25006600
　　　　郵撥／0009998－5
印刷所　三民書局股份有限公司
門市部　復北店／臺北市復興北路386號
　　　　重南店／臺北市重慶南路一段61號
初版一刷　2004年1月
編　號　S 941151
基本定價　參元捌角
行政院新聞局登記證局版臺業字第○二○○號

有著作權‧不准侵害

ISBN　957－14－3965－7　（精裝）

兒童文學叢書

音樂家系列

有人說，巴哈的音樂是上帝創造世界之前與自己的對話，
有人說，莫札特的音樂是上帝賜給人間最美的禮物，
沒有音樂的世界，我們失去的是夢想和希望……

每一個跳動音符的背後，到底隱藏了什麼樣的淚水和歡笑？
且看十位音樂大師，如何譜出心裡的風景……